DRAW CHINA BY SKETCH LANDSCAPE

素描画中国 风景

墨点美术 编绘

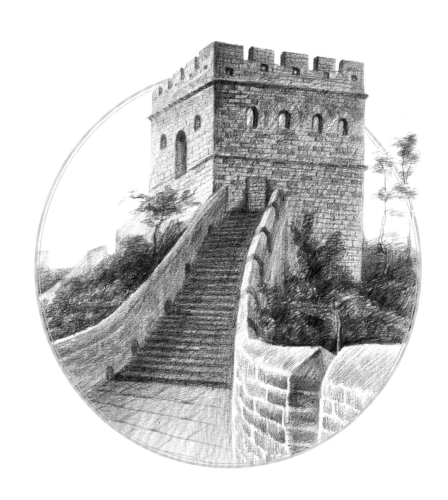

浙江人民美术出版社

图书在版编目（CIP）数据

素描画中国 . 风景 / 墨点美术编绘 . —杭州 : 浙
江人民美术出版社，2022.2
ISBN 978-7-5340-9271-8

Ⅰ . ①素⋯ Ⅱ . ①墨⋯ Ⅲ . ①风景画－素描技法
Ⅳ . ① J214

中国版本图书馆 CIP 数据核字 (2022) 第 008058 号

责任编辑：雷　芳
责任校对：程　璐
责任印制：陈柏荣
选题策划：墨点美术
装帧设计：墨点美术

素描画中国　风景　　　　　　　　　　　　　　　**墨点美术　编绘**

出版发行：浙江人民美术出版社
地　　址：杭州市体育场路 347 号
经　　销：全国各地新华书店
制　　版：武汉市新新传媒集团有限公司
印　　刷：武汉精一佳印刷有限公司
版　　次：2022 年 2 月第 1 版
印　　次：2022 年 2 月第 1 次印刷
开　　本：889mm×1240mm　1/16
印　　张：4
字　　数：40 千字
书　　号：ISBN 978-7-5340-9271-8
定　　价：35.00 元

前言

常言道：生活处处皆美景。的确，美景无处不在，只是需要一双捕捉美的眼睛。

中华民族有着上下五千年的悠久历史，在中国这块广袤无垠的土地上，美丽的风光数不胜数。中国有着大好河山的自然之美，是大自然的最美馈赠；有着历史遗存的古老之美，是先人们智慧创造的结晶；有着时代发展的未来之美，是强大的科技力量带来的现代景观。让我们在欣赏美景的同时聆听动人故事，感受历史文化。

本书通过对中国各地自然景观、名胜古迹、现代风光的描绘，带领大家在感受中华大地魅力的同时，学习风景素描。本书中不仅包含针对初学者的基础理论知识，还有细致的步骤示范以及相应的文字讲解，能更好地帮助初学者体验风景素描的别样趣味，在掌握基本的绘画理论知识后，有效地解决初学者在绘画过程中遇到的问题，避免走不必要的弯路，从而更好地描绘祖国风光，画出属于自己的风景。

中华大地生机勃勃，美好的风景更是不可胜数。让我们带上画笔，一同开启一段美好的风景之旅吧。

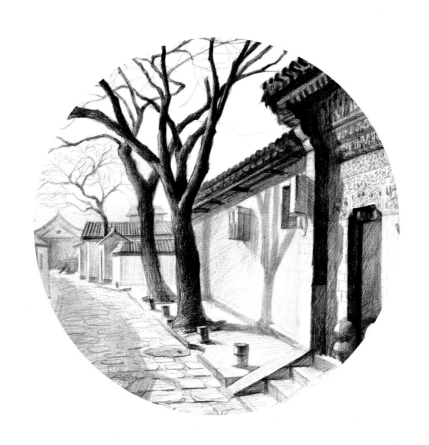

目录

第一章 基础知识

工具介绍

❀铅笔

铅笔尾端有型号标注，"H"代表硬铅芯，"B"代表软铅芯。"H"前的数字越大，代表铅芯越硬，颜色越淡；"B"前的数字越大，代表铅芯越软，颜色越黑。

❀素描纸

选用素描纸的基本要求是耐擦、不起毛、易上铅。纸张纹理分细纹、中粗纹、粗纹等，不同的纹理所表现出的效果是不同的。

❀画板

目前市面上常见的画板有木头和塑料两种材质。画板宜选择材质较轻、方便外出携带的。

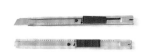

❀透明胶

用透明胶将画纸粘贴在画板上，可固定画纸，方便作画。

❀美工刀

用美工刀能削出又长又尖的铅笔头，这样的笔头更加适合排线。

❀擦笔

擦笔又叫纸擦笔，通常用于调子的铺排或制造朦胧的效果。

❀橡皮

普通橡皮用于绘画起稿，可塑橡皮用于减淡效果，电动橡皮用于刻画高光细节。

握笔方法

素描绘画中，握笔方法对绘画效果有很大的影响。表现画面时，握笔的手应该是轻松的状态，并灵活运用腕的力量。握笔的方式有很多种，不同的方式所表现出来的线条效果也不一样。

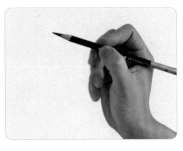

❀中锋握笔

写字的握笔方式。这种握笔方法灵活多变，线条较稳，适合刻画细节。

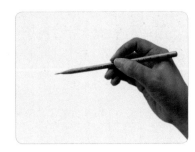

❀侧锋握笔

铅笔芯较大面积地接触纸面，适合画较长的线条和较大面积地铺色。

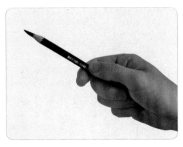

❀躺握笔

笔尖大面积地接触纸面，适合画大面积的色块。

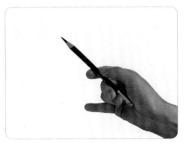

❀垫高握笔

用拇指和食指握笔，小指垫高手掌，手远离纸面。这种握笔方法不容易弄脏画面。

透 视

一点透视

画面内只有一个消失点。因消失点始终在水平线上，所以一点透视又称作"平行透视"。在现实生活中，路的两条平行线是不可能相交的，但我们站在道路中间看向远处，在视觉上，两条平行线会逐渐靠近，并消失于一点，这就是一点透视。

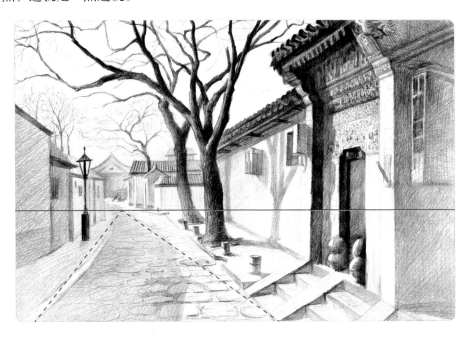

两点透视

画面内有两个消失点，这两个消失点都在视平线上，这种透视也称为"成角透视"。用肉眼看过去，下图中两边的延长线与地平线相交，这就是两点透视。

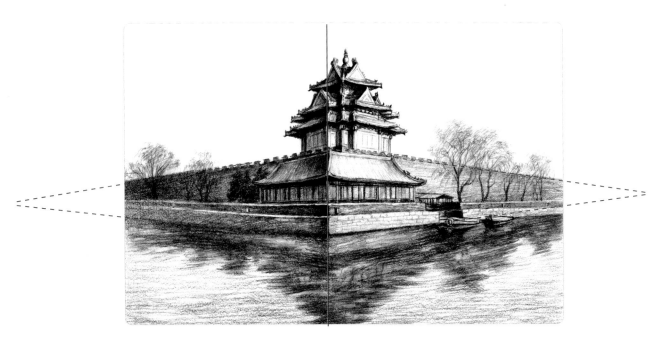

三点透视

三点透视与一点透视、两点透视在道理上是相通的，延伸的边线上会出现三个消失点。这种透视一般在仰视或俯视角度时出现，高度线不完全垂直于画面，相对于画面而言，景物是倾斜的，所以又叫"倾斜透视"。

构图

构图是画风景前的必要环节之一，对画面的设想和构思要在这一步完成。风景绘画中，不同的构图形式会给人截然不同的感受。下面来了解几种常用的构图形式。

十字形构图

十字形构图的空间剩余较多，因此能容纳较多的背景和陪衬物，使人的视线自然向十字交叉部位集中。

水平构图

将画面中的景物横向放置在水平线上。这种构图视线开阔，给人以平静、舒适的感觉。

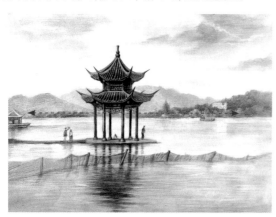

三角形构图

这种构图具有安定、均衡而又不失灵活的特点。值得注意的是，三角形的倾斜角度不同，会产生不同程度的稳定感。

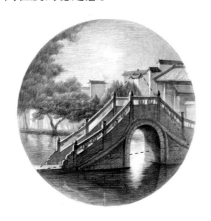

对角线构图

其特点是把主体安排在对角线上，使画面有立体感、延伸感和运动感。沿对角线分布的线条可以是直线，也可以是曲线。

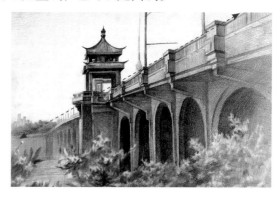

垂直构图

这种构图常用来表现向上或向下的景物，例如高层建筑、树木等，给人以高耸、上升之感。

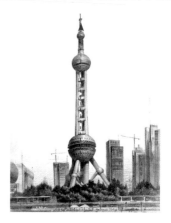

S形构图

S形构图指景物以"S"的形状从前景、中景向后景延伸，画面具有很强的纵深感。此外，这种构图还极富空间感和韵律感。一般以描绘河流、道路时最为常见。

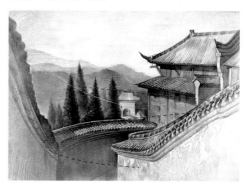

第二章　案例精讲

桂林山水

桂林山水是中国十大风景名胜之一。桂林的山，平地拔起；漓江的水，蜿蜒曲折；山多有洞，洞幽景奇；洞中怪石，鬼斧神工，于是形成了山清、水秀、洞奇、石美的桂林四绝。千百年来享有"桂林山水甲天下"的美誉。

扫码看视频

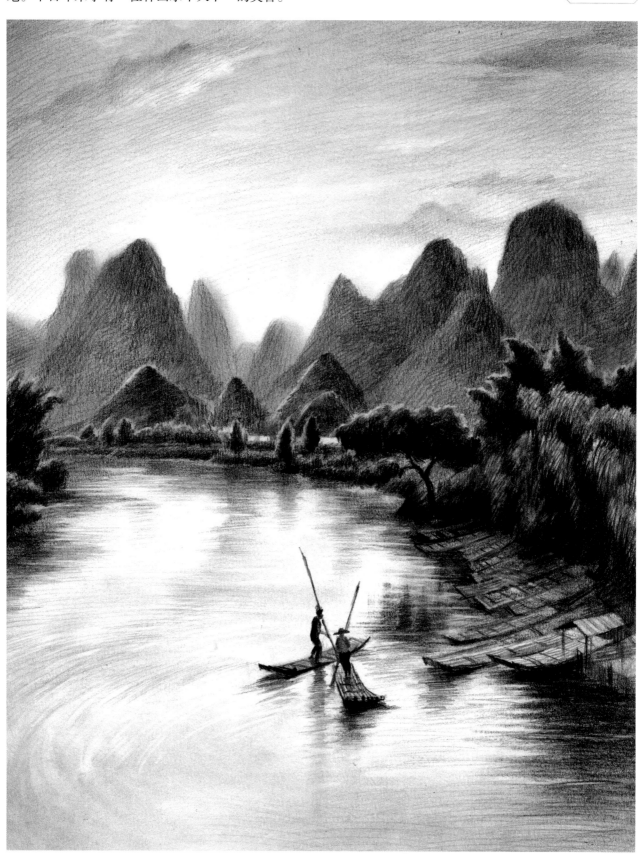

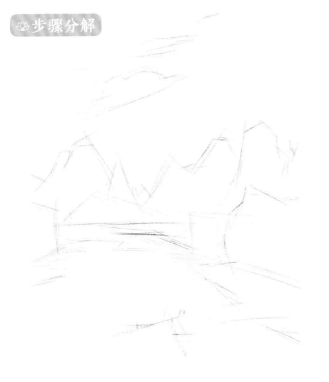

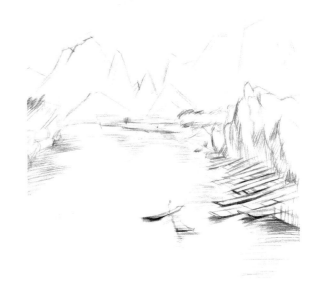

① 用 2B 铅笔确定好山与水交界线的位置，然后用较轻的线条勾勒出山、云朵和树丛的大体轮廓和位置关系。

② 逐渐细化近景的树丛和船，注意画面中心的两条船的角度，描绘时注意船只勿脱离水面。再用铅笔稍微带一下远景山体。

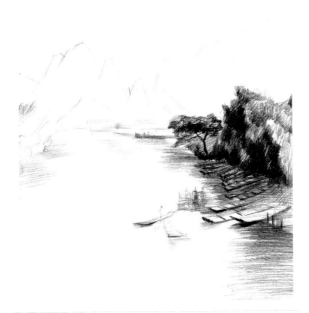

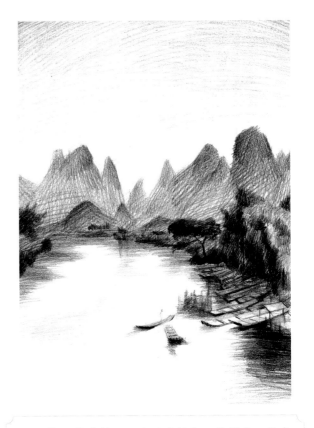

③ 用较软的 4B 铅笔以侧锋排线的方式画出树林、船的明暗关系。靠前的船的暗部可以画得比远处的船只颜色稍深，以便较好地推出画面的空间关系。

④ 用长线将远山和天空排上一层调子。注意因受光的影响，山体会形成上实下虚的关系，此时可以减弱体积关系，以较好地体现虚实节奏感。

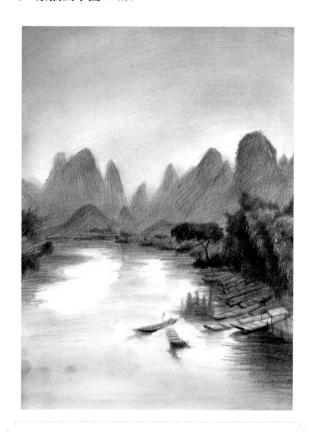

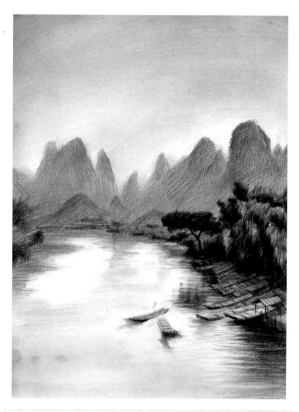

❺ 按照景物的黑白灰层次顺序，用纸巾对整幅画面进行揉擦，使画面更加柔和。

❻ 刻画中景的竹林和树丛，并加重其暗部。注意区分竹林与树丛的表现手法。此外，船的受光面要有从亮到灰的颜色变化，以表现其空间关系。

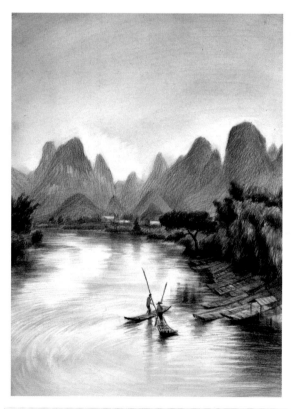

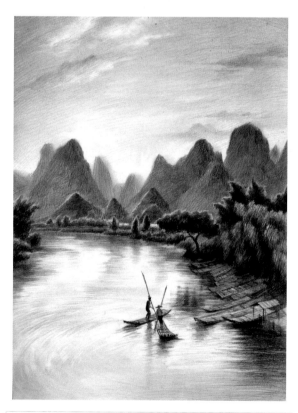

❼ 刻画近景中心的两条船和人，以及周围的水面。注意人物仅作为点缀，不做细致刻画，重点在大面积的水。结合山、树的投影，用橡皮提亮的技法，巧妙地表现出水的质感。

❽ 用橡皮擦出云朵亮部的形，再描绘其暗部。注意云朵的边缘线不能刻画得过于僵硬。添加远山的层次，细化近景的水面。树林的边缘可以用橡皮擦出一条有变化的亮边。

皖南宏村

宏村位于安徽省黄山市黟县宏村镇，有"画里乡村"之称，整个宏村保存完好的明清民居有140余栋。宏村是第一批中国历史文化名村之一，也是徽派建筑村落的代表之一，以青砖灰瓦、马头墙等为典型特征。

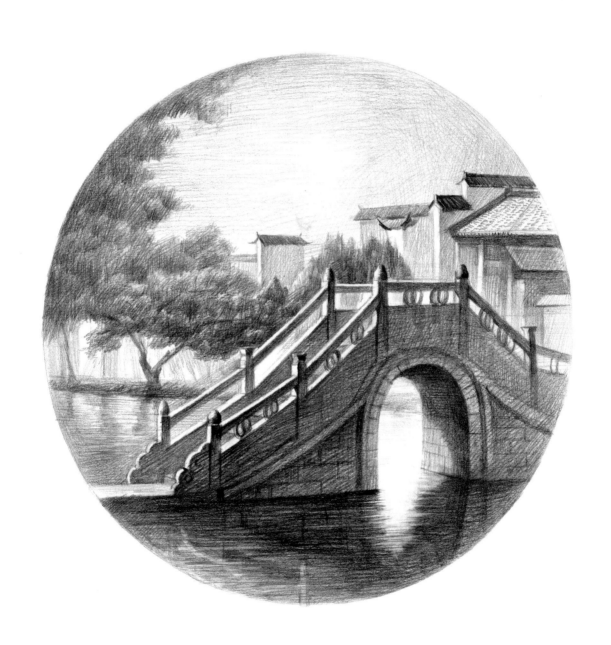

步骤分解

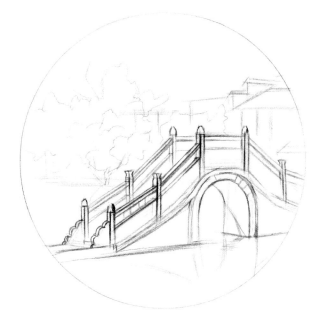

① 先画出圆形的构图框，再用 2B 铅笔以较虚的线条勾勒桥、树木和房屋的大致形态，注意桥的透视。

② 细化桥的构图，明确桥的造型。简单标示桥在水面的投影。

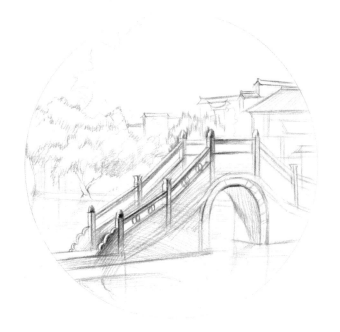

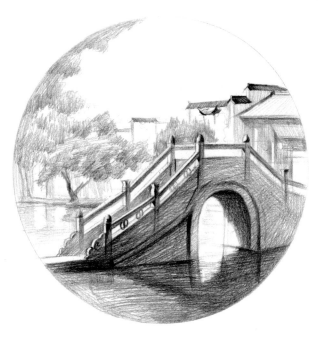

③ 强调主体——桥的结构。加重桥上围栏的明暗交界线，并略带暗部调子。细化远景的树和建筑的外形，注意区分树和建筑的用线。

④ 找准光源的方向，铺出画面大致的黑白灰关系。铺调子时注意桥前实后虚的空间关系。

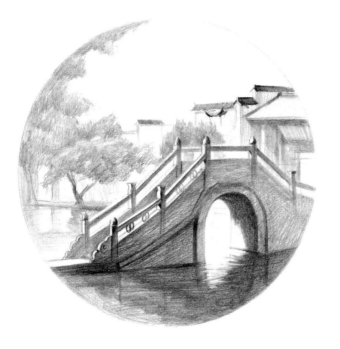

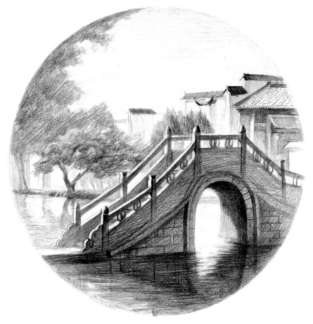

❺ 配合纸巾或擦笔的使用，整体推进景物的层次。远处的建筑不需要费太多的精力，用纸笔擦出大的色块即可。

❻ 增加画面的层次，加强景物的明暗对比，增强画面的空间感。

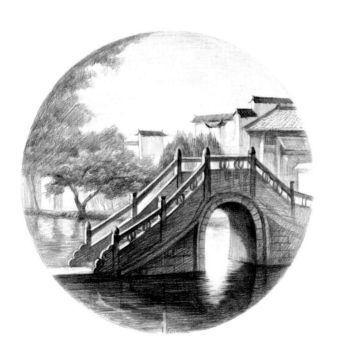

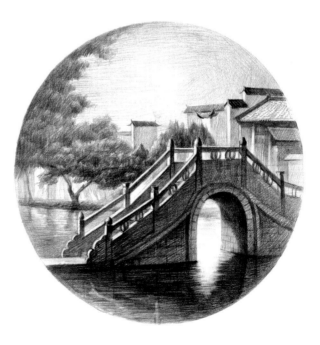

❼ 加重桥和水面的暗部，表现水面通透的质感。

❽ 添加各景物的调子层次，完成画面的绘制。

东方明珠

东方明珠，全称东方明珠广播电视塔，位于上海浦东新区黄浦江畔，塔高达468米，是上海市标志性建筑之一。东方明珠的结构非常奇特，它由三根直径九米的柱子，十一个大小不一、高低错落的球体组成，创造了"大珠小珠落玉盘"的至美意境。

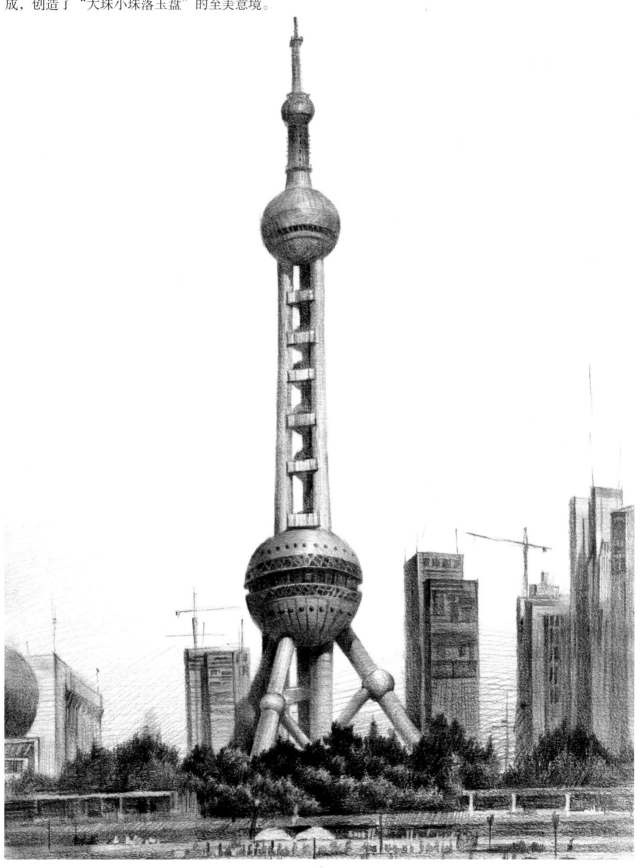

❀步骤分解

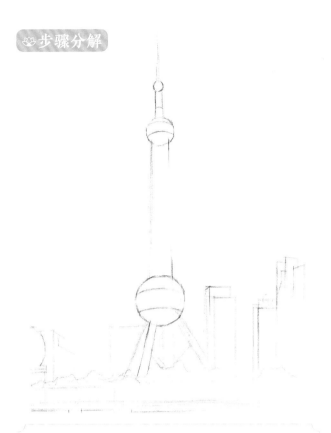

❶ 选用 2B 铅笔起稿，用较浅的线条找准东方明珠的位置，然后以东方明珠为参照画出周围的高楼大厦，注意准确表现其高低错落关系。

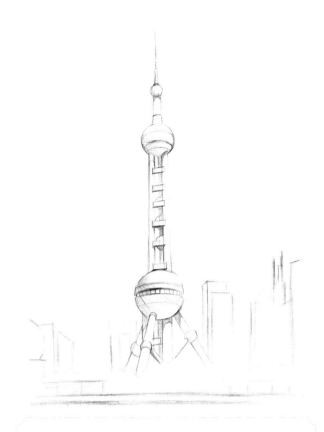

❷ 用短线条细化景物的轮廓和结构，铺出东方明珠暗部的色调。

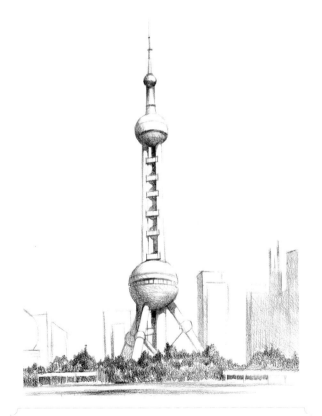

❸ 建立画面大的黑白灰关系，加深东方明珠的暗部。铺色的过程中需注意画面的受光和背光的关系。

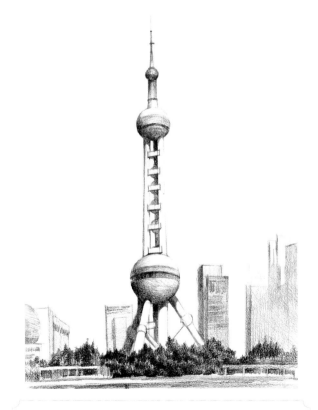

❹ 观察整体画面，遵循近实远虚的规律，加深东方明珠和树丛的颜色，拉开近景与远处建筑的空间关系。

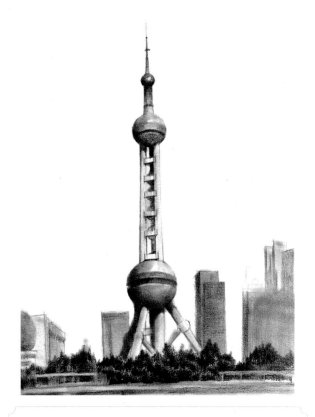

⑤ 强调画面大的明暗关系后，用擦笔或纸巾揉匀色调。背景的天空作留白处理，以突显主体东方明珠。

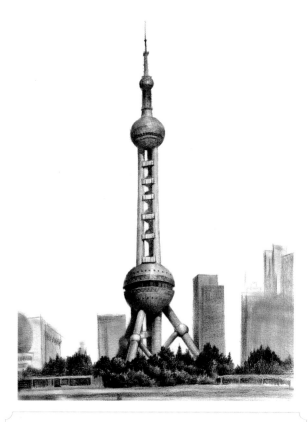

⑥ 刻画东方明珠的细节，加深其和树丛的暗部。刻画东方明珠时，可以将塔看作柱体和球体的结合体来表现。

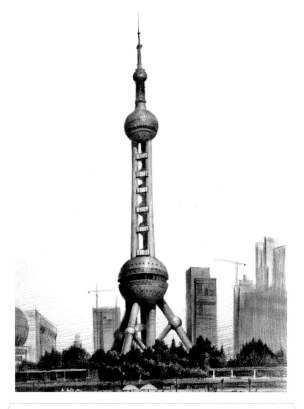

⑦ 刻画远景。概括地铺出建筑的明暗关系，并在上面用色块简单地表现出窗户。在背景中浅浅地铺一层调子，营造画面的氛围。

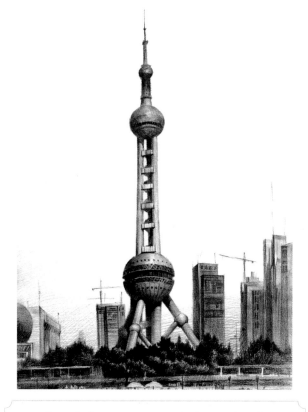

⑧ 调整整体画面的黑白灰关系，进一步添加背景建筑的细节，提亮东方明珠的亮部，加强画面的对比度。

故宫一角

故宫位于中国首都北京，是明清两代的皇家宫殿，旧称紫禁城。它是世界上现存规模最大、保存最完整的木质结构古建筑之一，堪称当今世界上无与伦比的建筑杰作。1961年被列为第一批全国重点文物保护单位，1987年被列为世界文化遗产。

扫码看视频

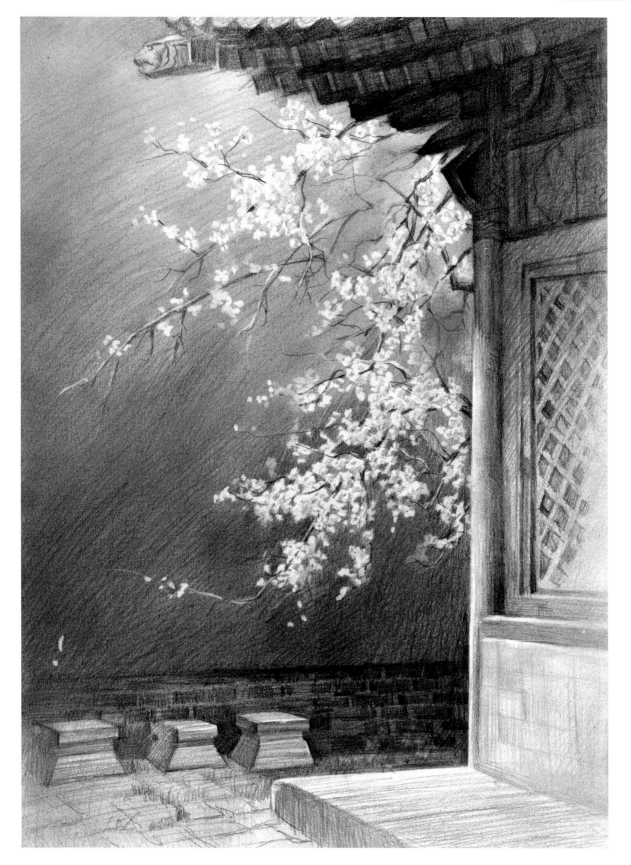

步骤分解

① 用简洁的线条画出各景物的大概位置,并勾勒出大致轮廓。

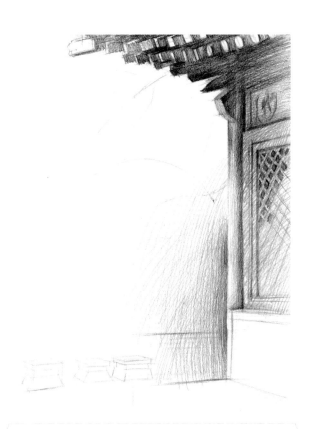

② 找出画面中的背光部分,用铅笔侧锋为建筑铺上初步的黑白灰基调,留出画面中颜色较浅的部分。

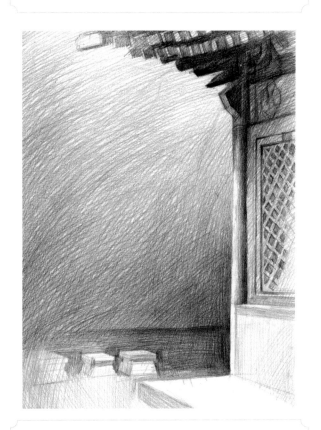

③ 用6B铅笔完善画面的调子,强调建筑的外轮廓。注意柱子边线的处理,柱子上方因受屋檐阴影的遮挡,而与下方受光的亮部形成对比。

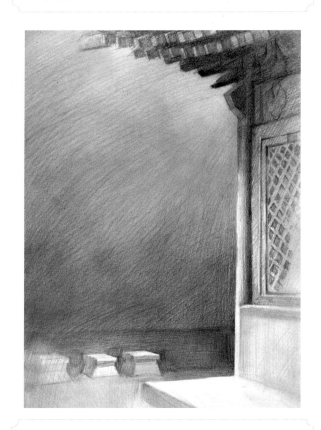

④ 用擦笔揉擦画面,使画面的色调更加均匀细腻。屋檐的细节则宜用纸笔揉擦,会更便捷。揉擦后再用橡皮对受光的地方进行提亮。

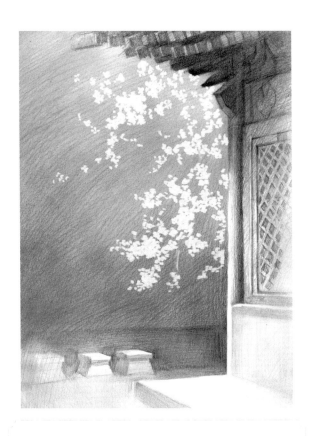

⑤ 用电动橡皮在背景墙前擦出梅花的形状，注意表现出梅花的疏密与位置关系。

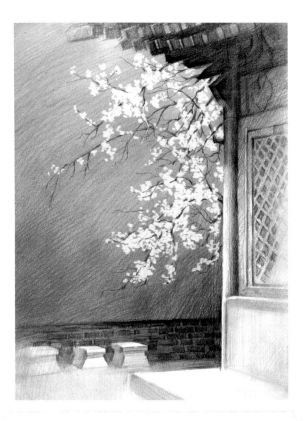

⑥ 加重屋檐的暗部，注意屋檐外轮廓的虚实变化。添加背景墙下方的砖块。刻画梅花的枝干，注意表现出枝干与梅花的遮挡关系。

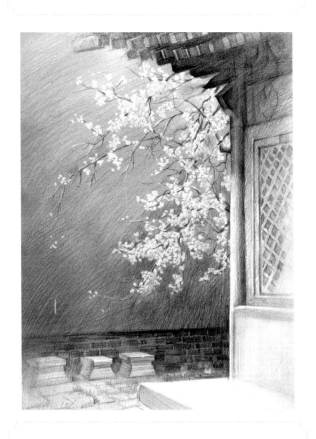

⑦ 收拾梅花的外形，注意每一组梅花的前后空间关系。刻画地面砖块，添加砖缝中的小草。

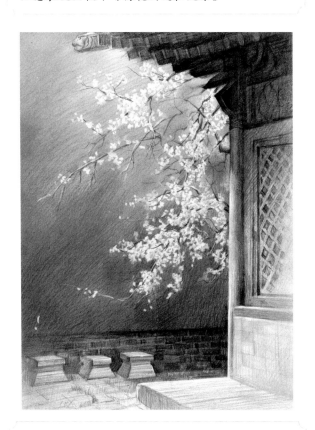

⑧ 完善建筑亮部的层次。调整画面的主次关系，加强视觉中心处梅花的对比度。

老北京胡同

逛胡同是了解北京传统文化与风土人情的绝佳形式。北京胡同星罗棋布，每一条都有着自己的历史故事，可谓包罗万象、源远流长。各式各样的胡同名称与老百姓的日常生活密切相关，同时也是特定历史时期文化的写照。

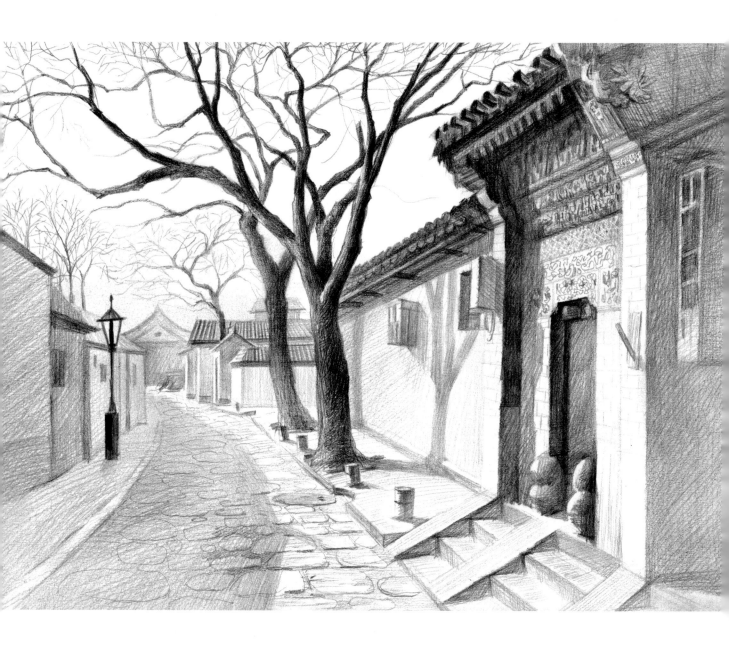

步骤分解

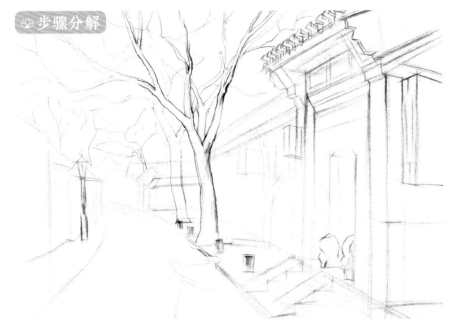

① 这幅画构图的重点在于把握画面的纵深透视感。先用颜色较浅的 2B 铅笔画出景物大体的形，然后细化景物轮廓。注意树干的形是有粗细变化的，要处理好树干的穿插关系，且用线要有虚实感，避免线条过于僵硬。

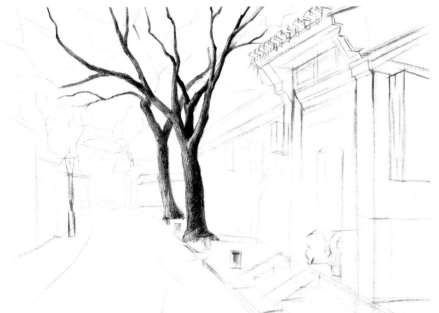

② 用 4B 铅笔画出树干的明暗体积关系。注意前后树干在空间上的虚实变化，后面的树需弱化明暗对比度，但树干的形体特征需清晰地表达出来。

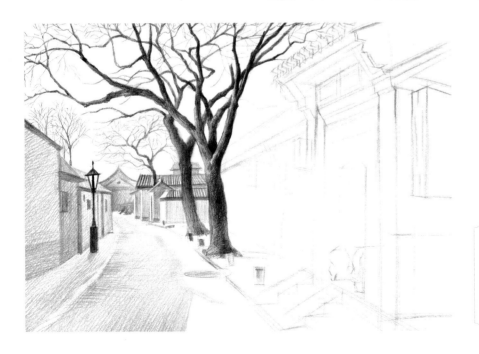

③ 从最远处的建筑开始逐一刻画，画出光感，区分建筑的颜色层次。景物的颜色层次区分得越开，画面的空间感就越强。

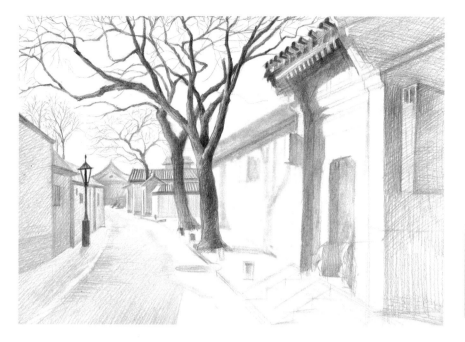

❹ 刻画近处的大门，区分门头的亮部和暗部。注意投影线在建筑物上的变化，投影的明暗及形状应循着建筑形体的变化而变化。

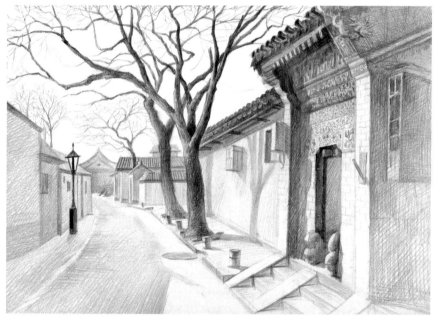

❺ 深入绘制大门及其周围的围墙，将此部分作为画面的视觉中心来处理。门头古老的纹样元素不宜过度描绘，用线条笼统表现即可。

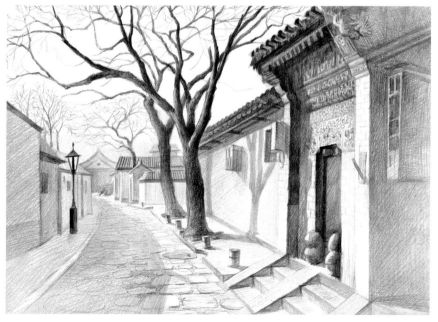

❻ 刻画路上的石板，通过区分石板前后的形状、大小来表现空间前实后虚的关系。观察画面，稍稍加深画面左侧的阴影部分，再刻画树干的细节。

黄山迎客松

黄山被誉为"天下第一奇山",以奇松、怪石、云海、温泉闻名于世。这里的"奇松"就是指闻名天下的迎客松,它是黄山的标志性景观,也是中国与世界和平友谊的象征,是当之无愧的国之瑰宝。高大挺拔的迎客松就好似一位好客的主人,挥展双臂,热情有礼地欢迎每一位游客的到来。

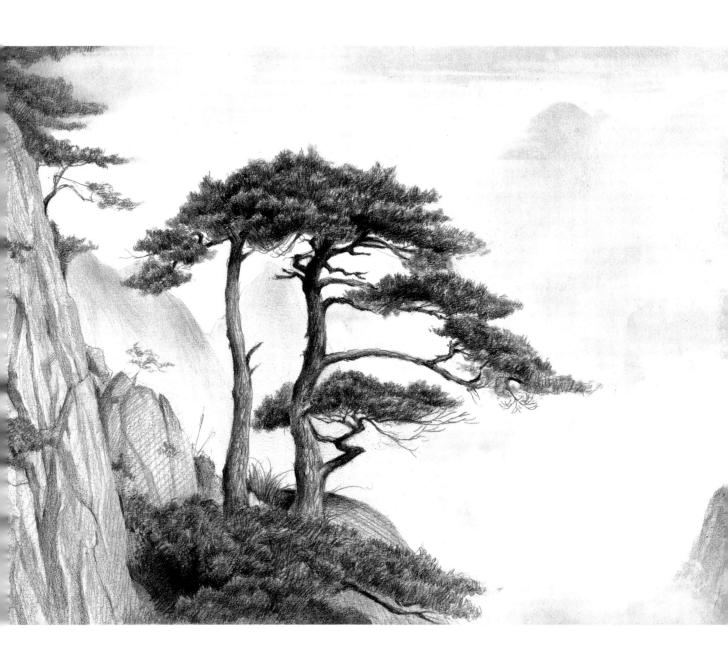

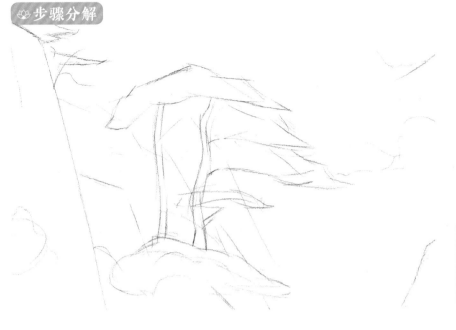

① 起稿。用长直线概括出画面景物的大致外形，再用较轻的线条勾勒出迎客松的基本特征。

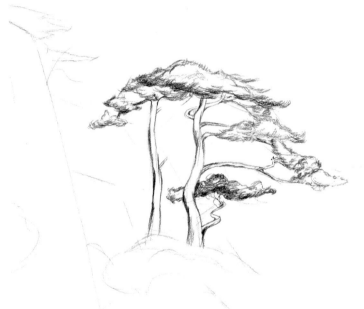

② 侧锋用笔，勾勒出迎客松的外轮廓，注意用线不能过硬，且要区分树干和松叶的用笔，画出松叶蓬松的视觉感。

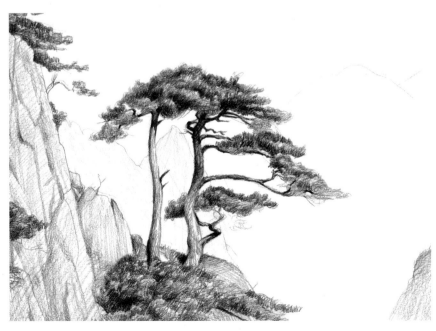

③ 分析画面中的黑白灰关系，迎客松作为视觉中心为重色，其次是崖壁。松叶是以团簇的方式生长的，表现时宜用短线侧锋排线。近景的崖壁在画面中起到很好的分割作用，描绘崖壁上的裂缝时用线要硬朗。

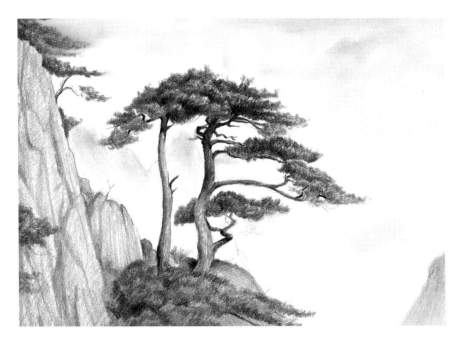

❹ 先给崖壁整体铺一层调子，画出崖壁的阴影；再重点表现树干边线的虚实变化；然后用纸巾或纸笔对画面整体进行揉擦，使铅芯揉入纸缝，要揉擦出背景的云雾感。

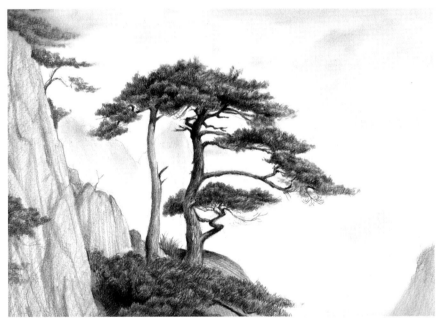

❺ 深入刻画细节。从迎客松的松叶开始，加重团簇松叶的暗部，带出有笔触的线条，表现迎客松不规则的边缘线。

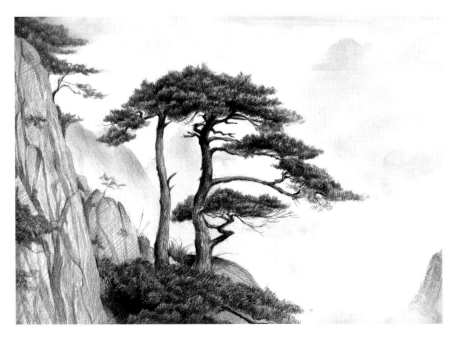

❻ 接着刻画崖壁。先画出石缝的暗部，然后在暗部边缘留出一条不规则的亮边，再着重表现石头的质感。用橡皮擦出远山的轮廓并表现出云雾。调整画面的明暗关系，完善近景的细节，加重处于视觉中心的迎客松。

鸟　巢

鸟巢，全称国家体育场，因建筑外形酷似鸟巢而得名，具有很强的视觉冲击力。鸟巢位于北京奥林匹克公园中心区南部，是2008年北京奥运会的主体育场，之后成为文化体育、健身购物、餐饮娱乐、旅游展览等场所，也成为地标性的体育建筑和奥运遗产。

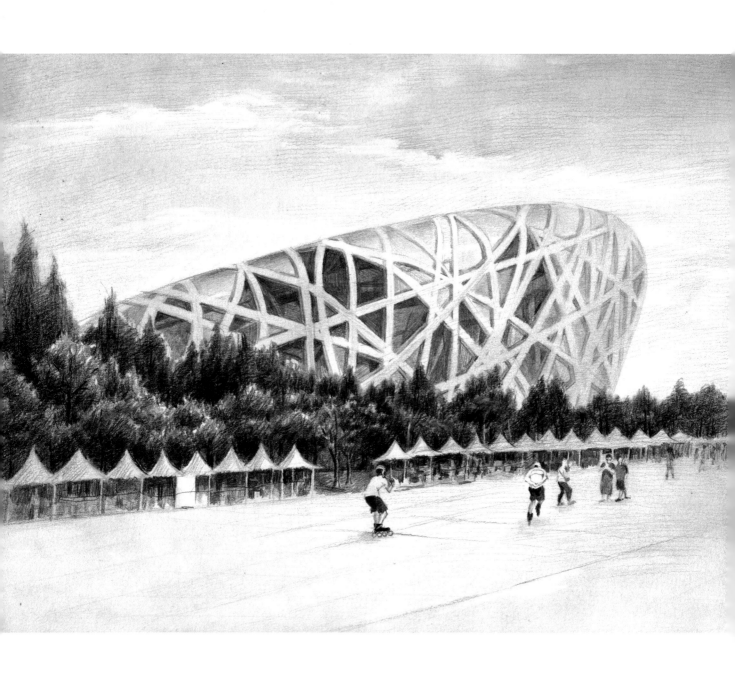

❶ 用较浅的线条确定鸟巢、广场和树丛的位置关系，画出广场的透视。

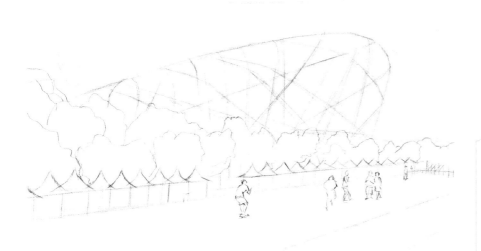

❷ 细化鸟巢的外观框架，完善树丛的外轮廓，区分每一组树丛的前后关系。广场上的人物在画面中起到点缀的效果，应准确地表现其动态关系。

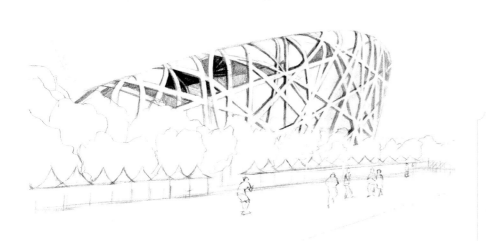

❸ 逐步细化鸟巢的形体特征，认真找准框架的穿插关系和鸟巢边缘框架的包裹关系。勾勒出遮阳棚的外轮廓，注意遮阳棚因受透视影响，呈现出前大后小的透视变化。

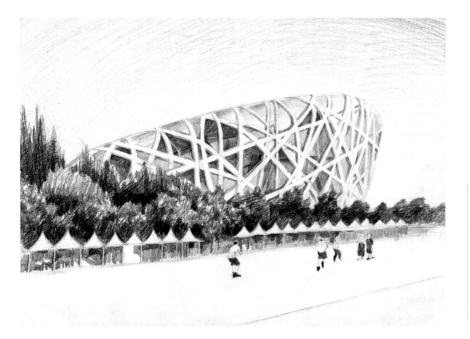

❹ 铺色阶段要区分出画面的黑白灰关系，重色主要集中在树丛上。表现树丛的时候，远处的树丛应简化处理。天空的铺色应呈自上而下渐变。广场上的人物要找准色块的形状。

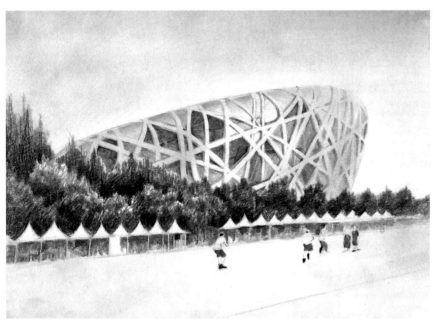

❺ 揉擦画面，使画面色调变得柔和。其中，树丛应适当擦拭，不宜过多，天空则宜用海绵球从上至下均匀揉擦。注意鸟巢两侧形体转折的地方要略灰，以便较好地表现建筑的纵深感。

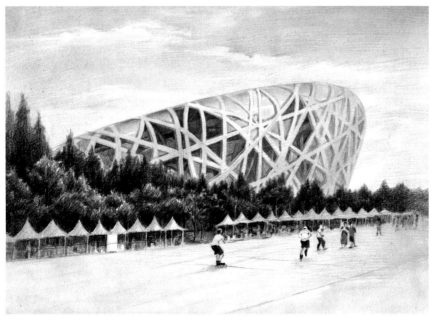

❻ 重点刻画处于视觉中心的鸟巢。加重其暗部，画出空间感，同时表现出框架的厚度。树丛的刻画要体现出主次变化。用橡皮擦提亮天空，擦出云朵，注意云朵边缘的虚实变化。远处人物略微表现即可。

三亚海滩

三亚是海南省的地级市，简称"崖"，别称"鹿城"，地处海南省的南端，素有"东方夏威夷"之称。三亚地处低纬度地区，属于热带海洋性气候，光照充足，年均温度适宜，空气质量佳，三面环山，海湾较多，是个休闲度假的好地方。

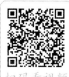

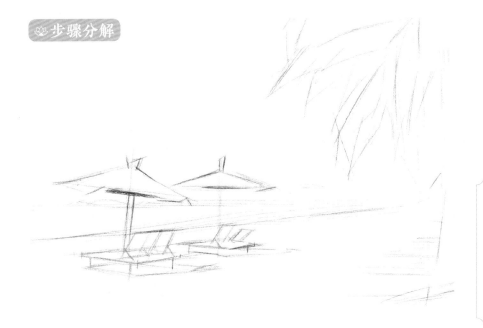

① 先找到海洋与沙滩、海洋与天空的界线，需要注意这两条界线相交的位置，这样才能把握好画面整体的透视关系。然后用利落的线条画出凉亭、躺椅和椰树的大致外形。

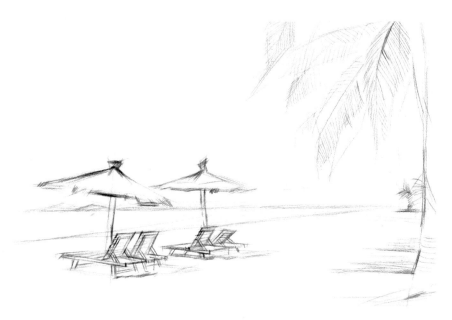

② 细化景物外形，找准形体关键的转折点。注意躺椅与沙滩的附着关系，千万不要画飘了。

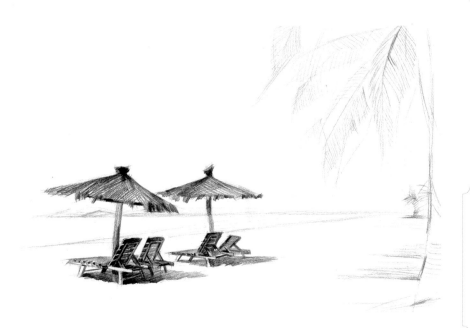

③ 从位于画面视觉中心的凉亭和躺椅开始入手，用4B铅笔画出躺椅的明暗关系及其阴影的虚实变化，以及前后躺椅的虚实关系。用铅笔的侧锋排线，表达出凉亭顶部茅草的质感。

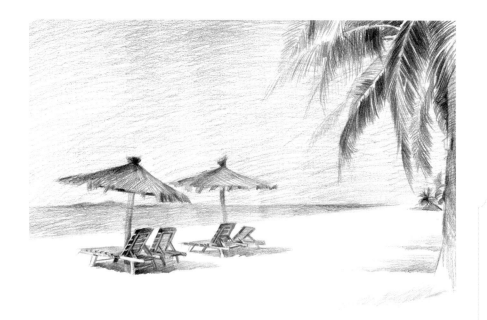

❹ 区分画面整体的黑白灰关系。近景的椰树需要注意树叶的受光和背光的关系。天空的颜色上深下浅，要用有层次的调子表现出天空纵深的空间感。

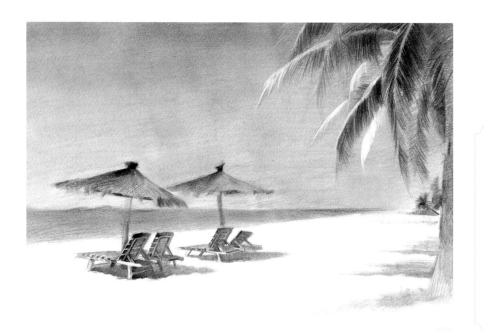

❺ 先按主次顺序对画面景物进行揉擦，使原来粗糙的线条变得细腻，进而使画面变得柔和自然，注意揉擦过程中应始终遵循画面整体的黑白灰层次。然后刻画椰树，用削尖的4B铅笔刻画树叶的暗部，并用橡皮提亮其受光面，树干则要画出柱体的立体感。

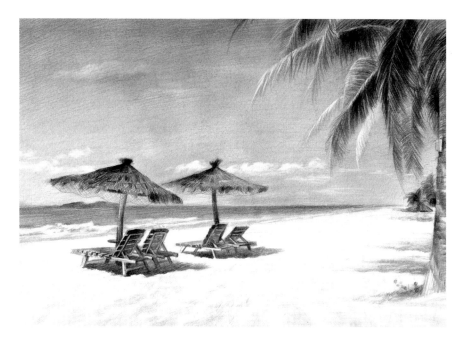

❻ 接着刻画凉亭上的茅草，强调茅草的质感；细化躺椅；用铅笔配合橡皮画出海浪和云朵。再刻画近处的沙滩，注意画出沙滩的明暗起伏变化，拉开沙滩的空间关系。

少林寺

少林寺位于河南省郑州市登封市，因坐落于嵩山腹地少室山的丛林之中而得名，被誉为"天下第一名刹"，始建于北魏时期，有着悠久的历史，是中国佛教禅宗祖庭和中国功夫的发源地之一，素有"天下功夫出少林，少林功夫甲天下"之说。

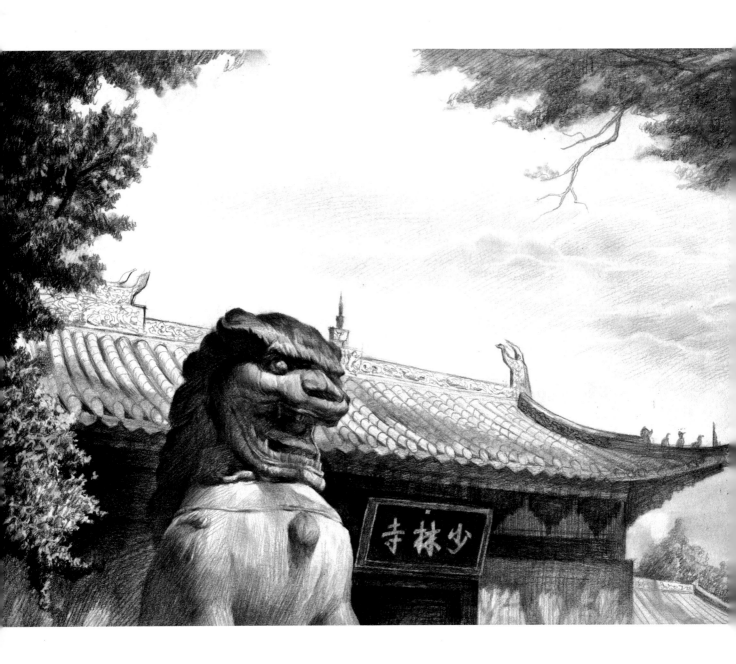

🌸 步骤分解

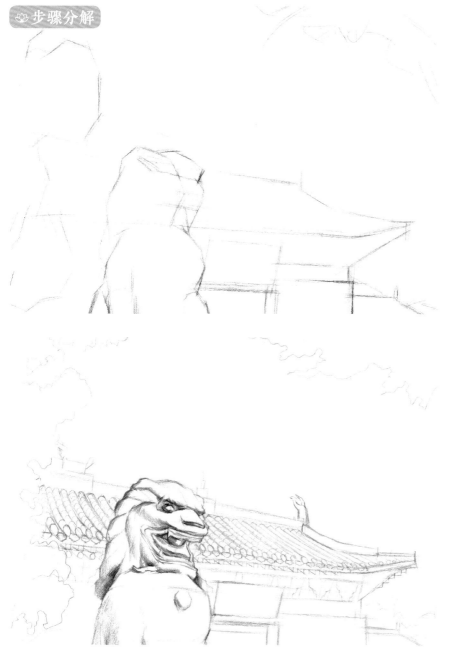

❶ 用较浅的直线勾勒出石狮子、树、建筑的位置关系，注意石狮子和后面建筑的比例关系，交代清楚石狮子和建筑的透视关系。

❷ 从近景的石狮子入手，进一步明确石狮子的具体外形，把握其特征，再从其暗部开始铺明暗调子。

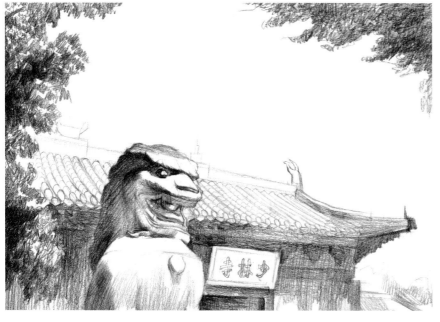

❸ 找准光源的方向，画出石狮子的明暗交界线。铺出屋檐及墙面大体的明暗调子。勾勒出文字的轮廓。

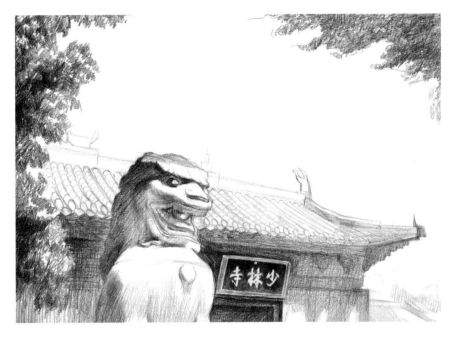

④ 强调画面整体的明暗关系。添加建筑的调子，注意要使其亮暗分明、对比强烈。

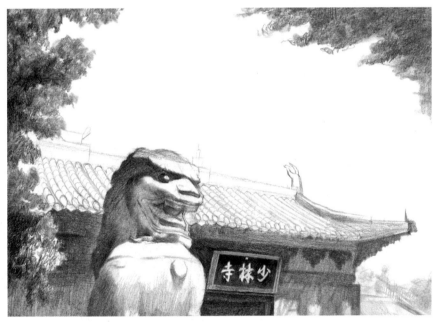

⑤ 用纸笔或纸巾适当揉擦画面，再用纸笔卡好对象的明暗交界线。

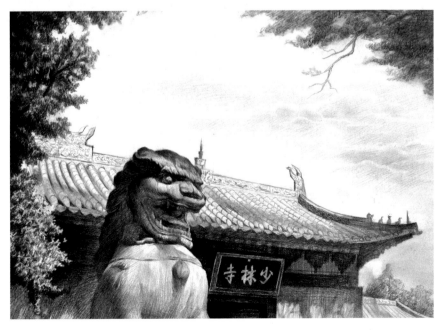

⑥ 继续塑造画面，深入刻画细节。将石狮子的身体当作球体来表现。用小短线刻画出茂密的树叶，区分树叶的亮部和暗部，再用纸笔揉擦树叶的投影。弱化远处的房屋、树木。添加天空的云朵。

梯 田

中国的梯田主要分布在江南山岭地区，其中广西、云南居多。梯田是在山坡上以分段式沿着等高线建造的阶梯农田。建造梯田可以最大限度地利用土地，也是治理坡地水土流失的有效措施，可保土、保肥、蓄水，有利于增产。梯田按田面坡度情况，分为水平梯田、坡式梯田、反坡梯田等。壮美恢宏的梯田是大自然的鬼斧神工与人类勤劳、智慧的完美结合与结晶，因而很多大型梯田现在已经成为旅游观光景点。

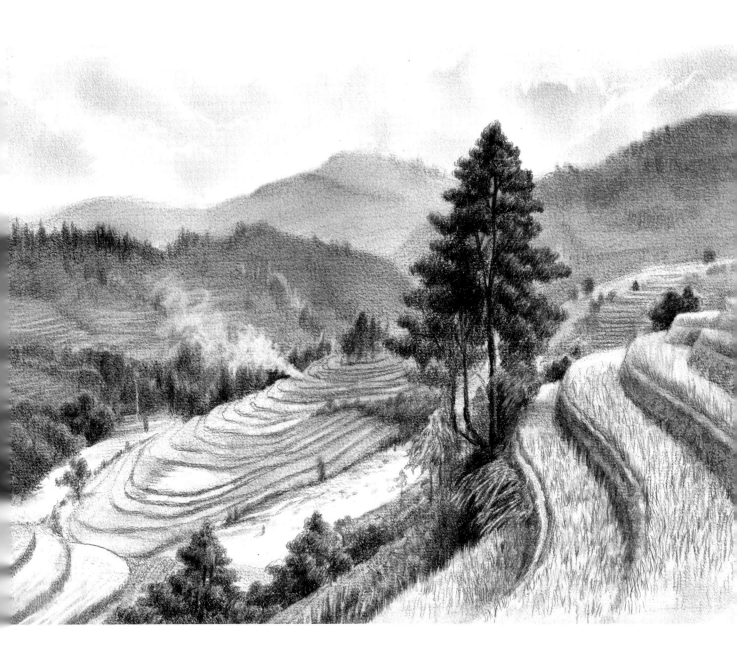

步骤分解

❶ 起稿时先确定梯田、树、山坡的大致位置，然后用短直线细化轮廓。树丛用小短线简略地表示，不需要太具体。

❷ 铺色从主体的树开始，以侧锋用笔，用画圈圈的方式画出树叶的团簇，注意用线松动自然。表现树叶的团簇时，应对树叶进行分组处理，每一组都有对应的黑白灰关系。注意树与梯田和山坡的叠压关系。

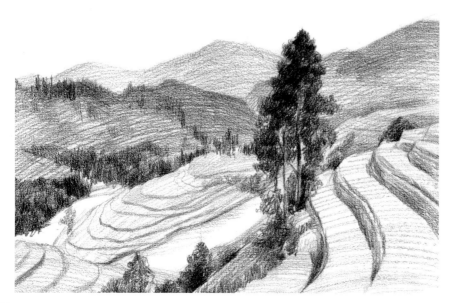

❸ 快速铺出梯田和山脉的调子，区分几座山脉不同的颜色层次。排密集的线条概括近处山脉上的树丛。近景和中景的调子由于整体偏亮，因此在铺色时要注意控制其调子的深浅度变化。

调整画面，

绘制。

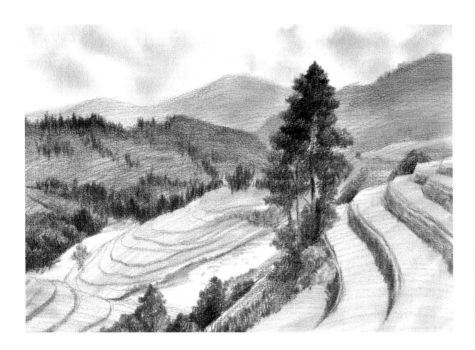

④ 整体观察画面，给各景物暗部统一上一层调子。再用纸巾适当揉拭画面中的调子，揉擦出天空的云朵。

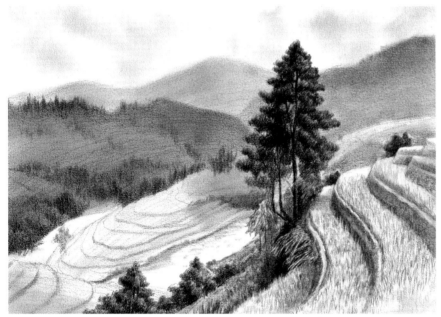

⑤ 深入刻画处于视觉中心的树。画面中有几种不同的植物，它们有着不同的生长形态，我们可以通过不同的笔触来区分它们。近景的稻田稍微点缀刻画即可，不宜过度，贴近纸张边缘的梯田也要虚一些。最后擦拭近景的山坡。

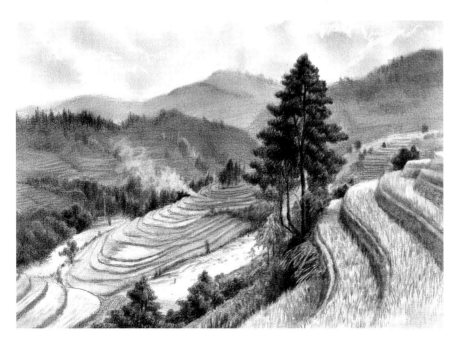

⑥ 用橡皮提亮远处树丛的受光部，擦出云朵的边缘。调整画面的其他细节，完成绘制。

杭州西湖

西湖位于浙江省杭州市，原来只是一个和钱塘江相连的浅湾，现已形成"一山、二塔、三岛、三堤、五湖、十景"的基本格局，尤以"西湖十景"最为著名。西湖之美，美在其如诗如画的湖光山色，美在湖山与人文的浑然相融，更美在人们对它的呵护以及历史文化得到传承。

扫码看视频

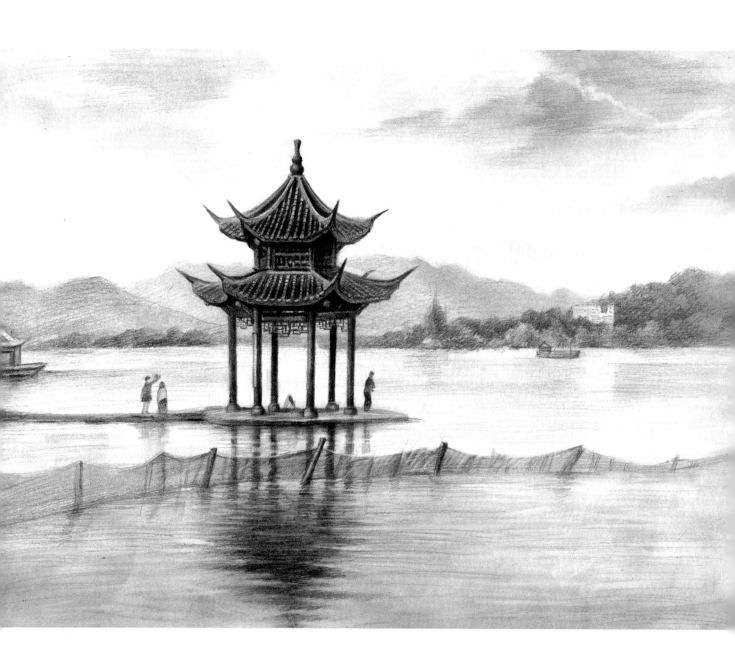

❶ 绘画前先推敲画面的构图，景物要主次得当，从而使构图均衡而有变化。确定构图后，再勾勒出凉亭、远山和鱼栏的大致轮廓。

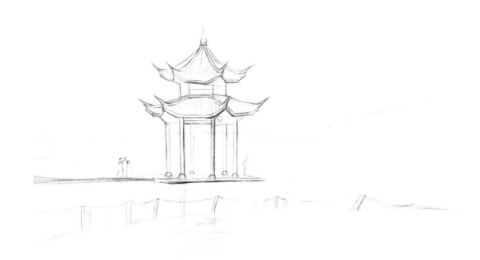

❷ 明确画面中各景物的轮廓，强调凉亭的外形。用短直线简单带出凉亭的倒影。

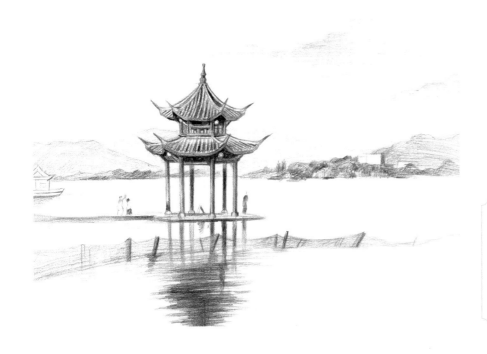

❸ 从凉亭开始，铺出画面中大的色块关系，表现出凉亭的体积感，区分出山脉的颜色层次。天空中的云彩略带即可，不宜过度勾勒，以避免画面中主次不分。

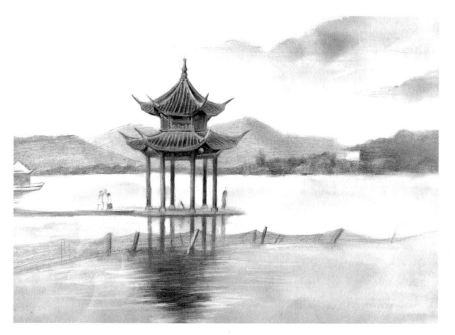

❹ 用纸巾揉擦画面，使铅芯沉入纸底，方便后期叠加颜色。用橡皮提出湖面波纹的亮部，表现湖面波光粼粼的效果。

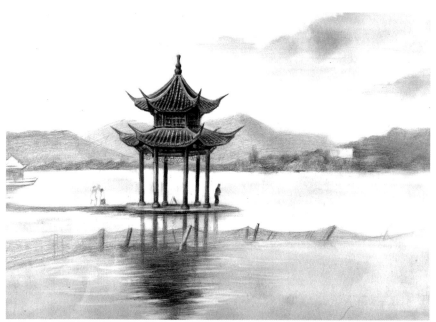

❺ 深入刻画凉亭，加强明暗对比，增强凉亭的体积感。然后加重作为画面点缀的人物。

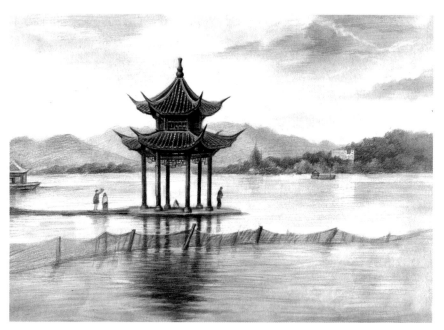

❻ 完善画面。注意刻画水面时线条要统一，并沿着水平方向整齐排列，同时用线要有疏密变化。远景的表现不宜复杂，一味地深入刻画会因细节过多导致画面秩序凌乱，反倒破坏画面的节奏感。

长 城

长城又称万里长城，建造于西周至清朝年间，是世界上最长的城墙，也是世界上修建时间最长、工程量最大的防御工程。长城以城墙为主体，连接着城、障、亭、标，被誉为"世界七大奇迹"之一，也被列入世界文化遗产。古代建造高大牢固而绵延不断的长城主要是为了军事防御，用来阻止敌方的军事行动，现在的长城则已成为中国的象征，承载着极为丰富的文化内涵。

扫码看视频

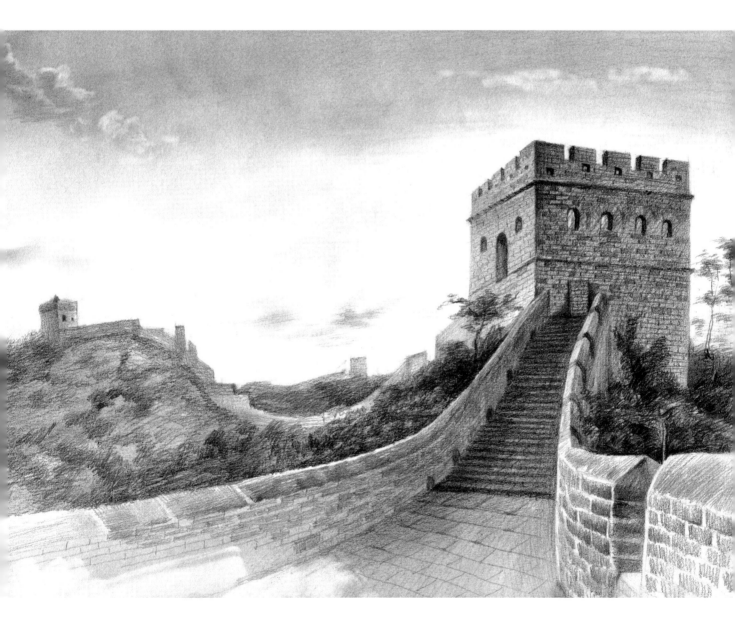

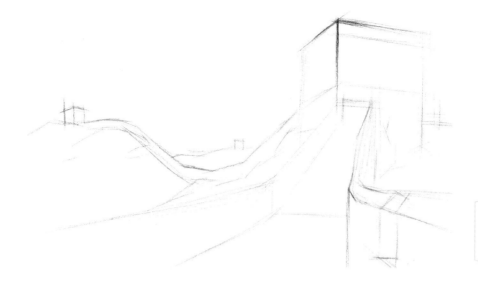

① 用 2B 铅笔定出长城各部分的位置，勾勒出长城的大体轮廓。

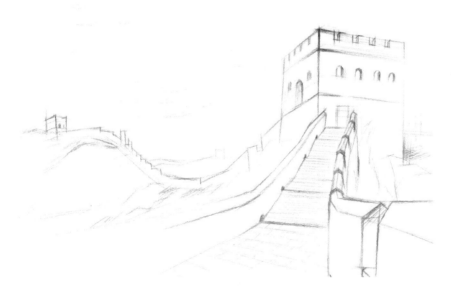

② 进一步确定长城的内部构造，细化城墙、台阶及炮楼。注意长城的透视关系。再简单交代云朵的位置。

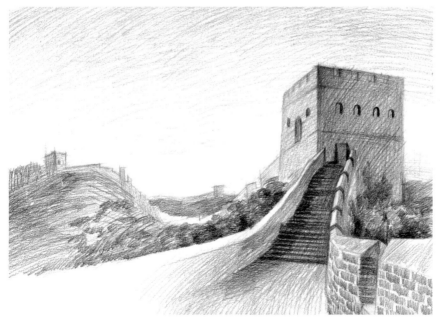

③ 铺出画面大的明暗关系。用铅芯较软的 4B 铅笔的侧锋蹭出植被。注意长城的排线要规整，画面左下角要作留白处理，同时减弱城墙的细节，以拉开画面的层次。

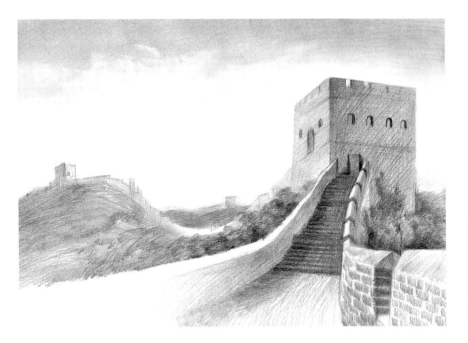

④ 用纸巾轻揉画面的色调，揉擦时远景要揉得更虚一些，近景可以不用揉擦，保持最初的线条感。然后用橡皮稍微提亮部分亮部区域。

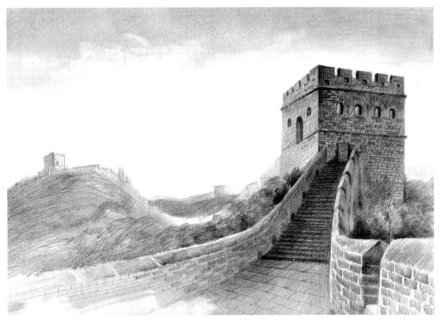

⑤ 用削尖的2B铅笔刻画炮楼的细节，墙面上的砖和窗口需要细致表现。刻画细节的同时，需考虑画面整体的虚实关系，避免因局部刻画而破坏整体的效果。近景的地砖可以用速写的方式勾线表现。

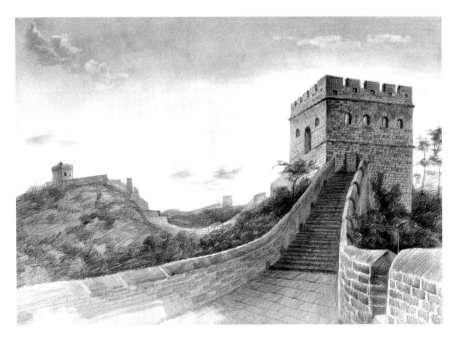

⑥ 丰富山坡和植被的层次。用橡皮提出天空中的云朵，渲染画面气氛。最后调整城墙的细节，完成绘制。

第三章 作品欣赏

苏州园林

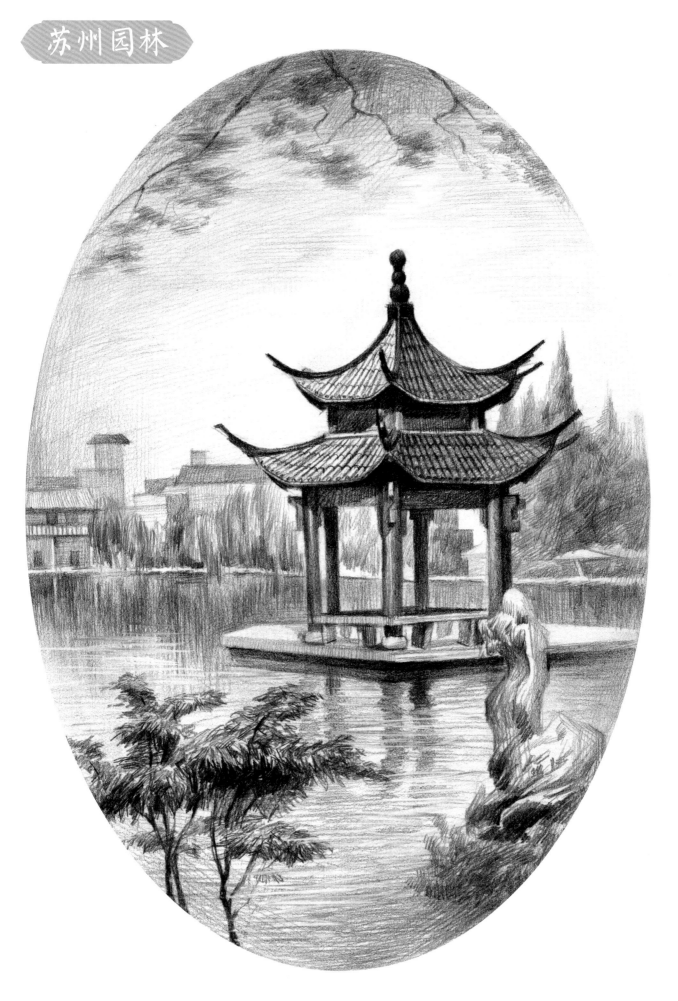

雪 山

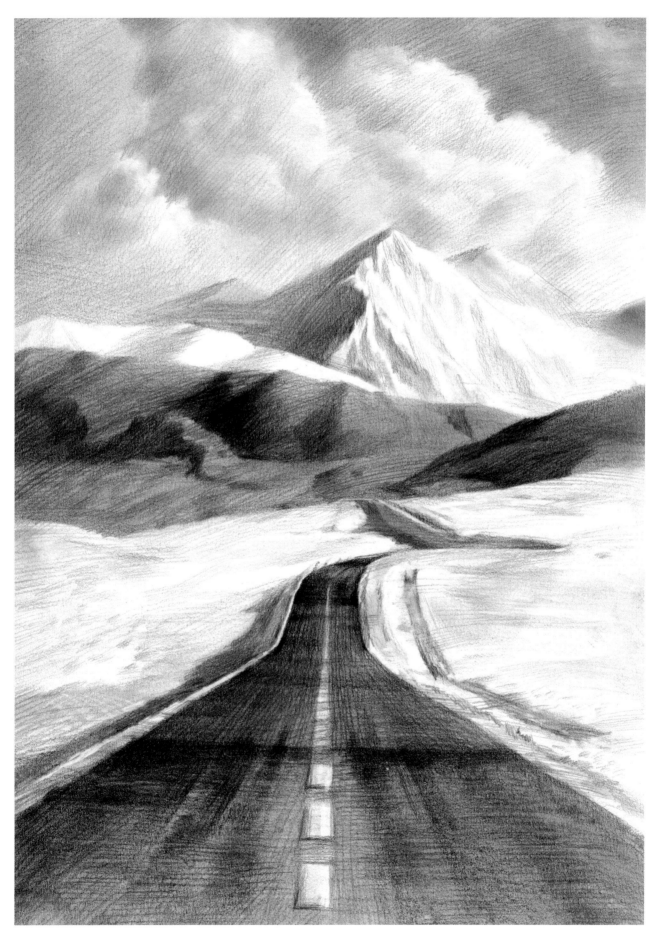

大理五华楼

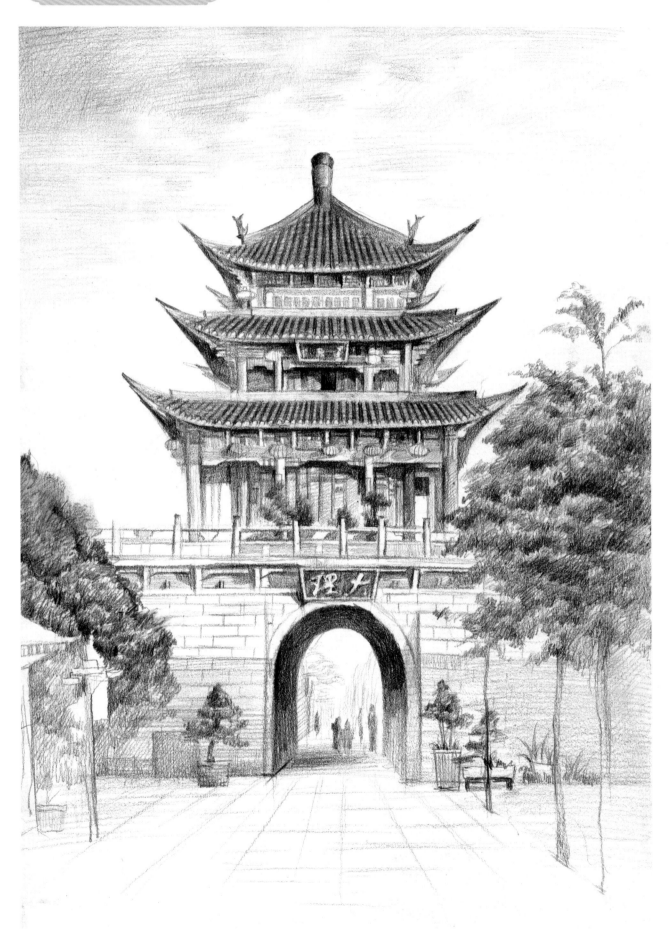

婺源

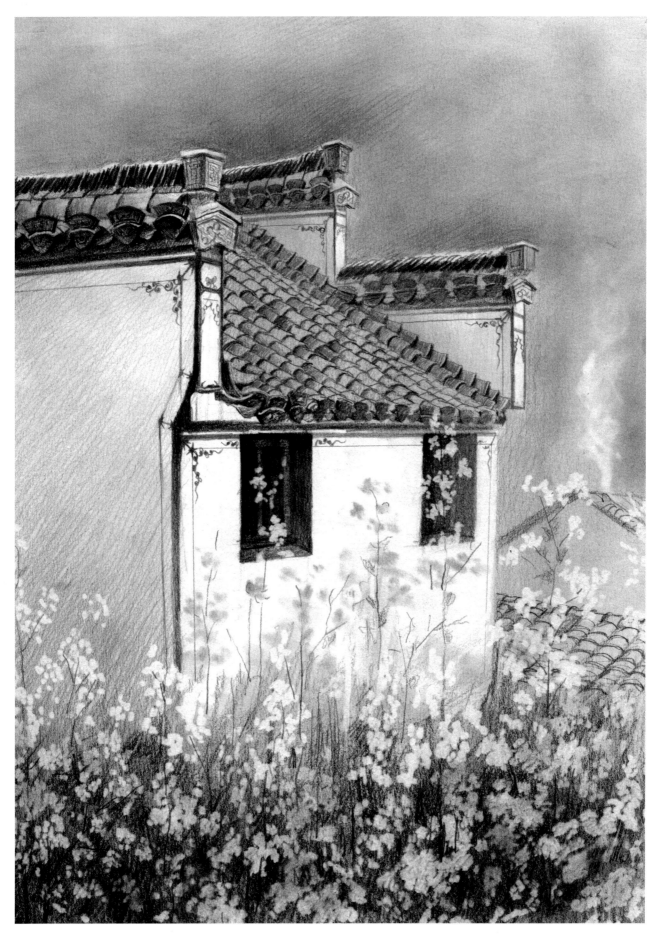

瞿塘峡

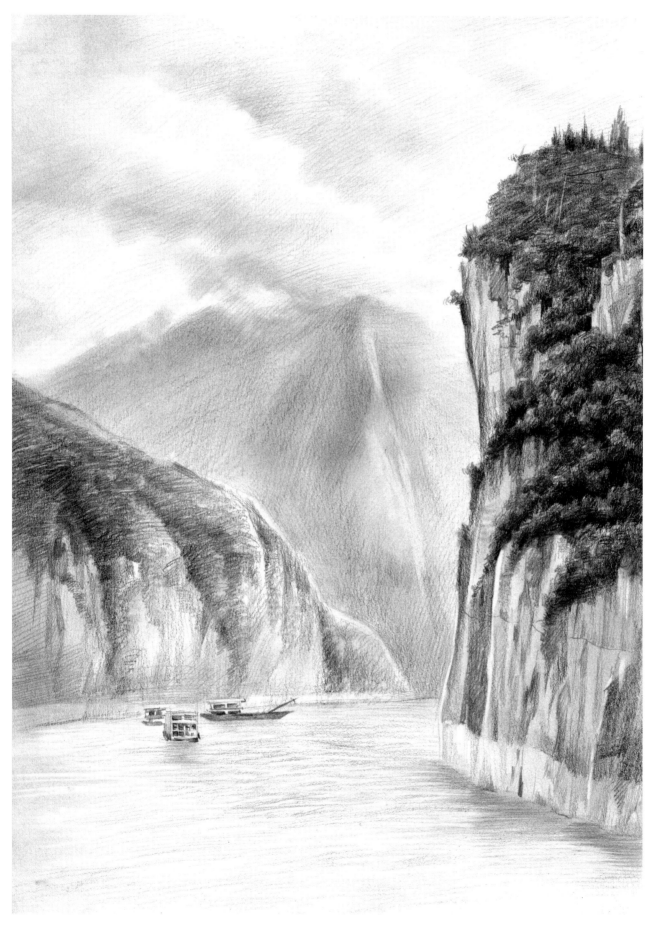

杭州西湖

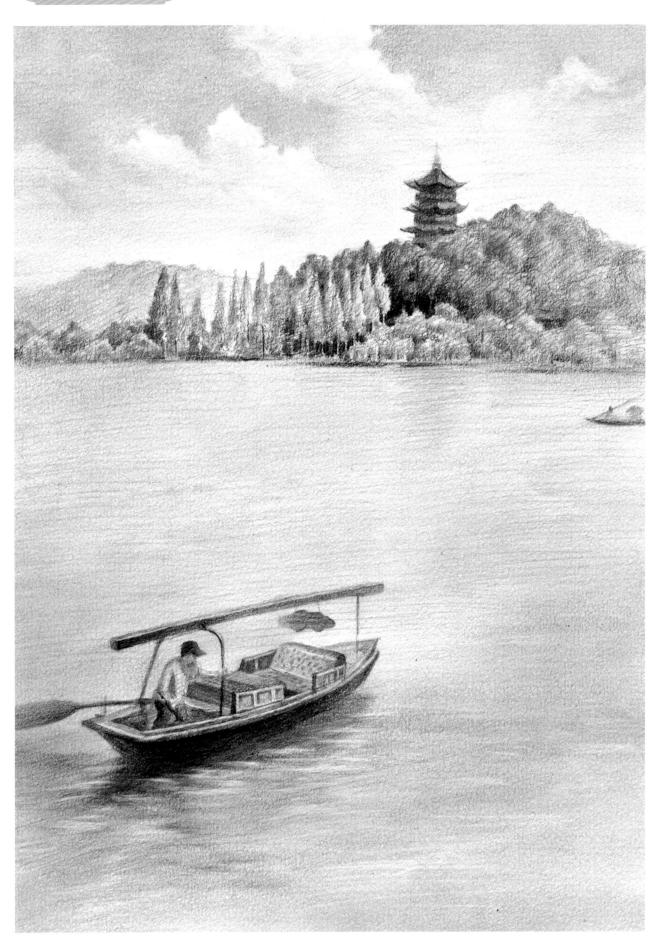

江南水乡

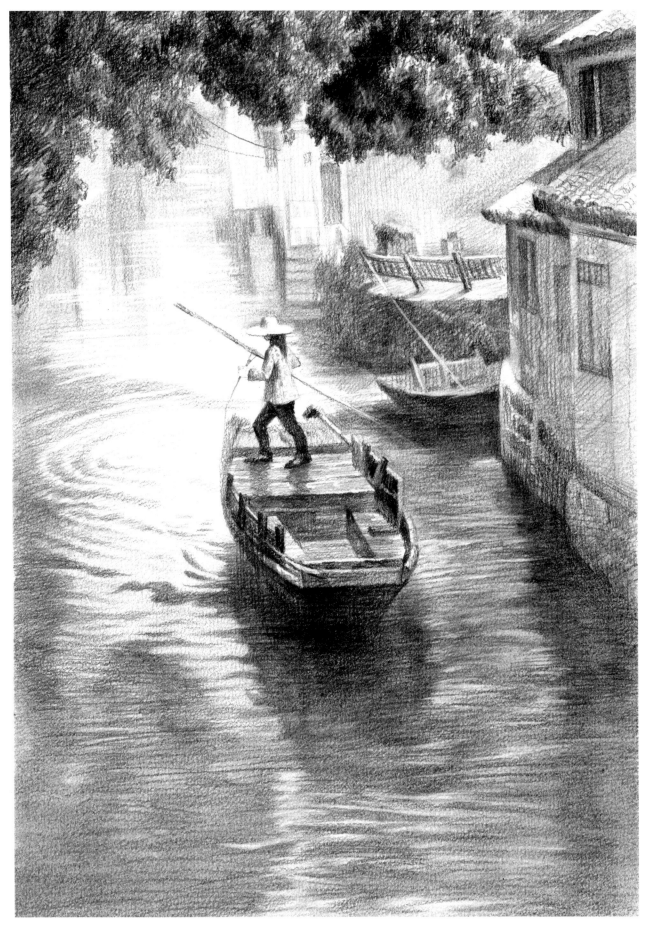

故宫一角

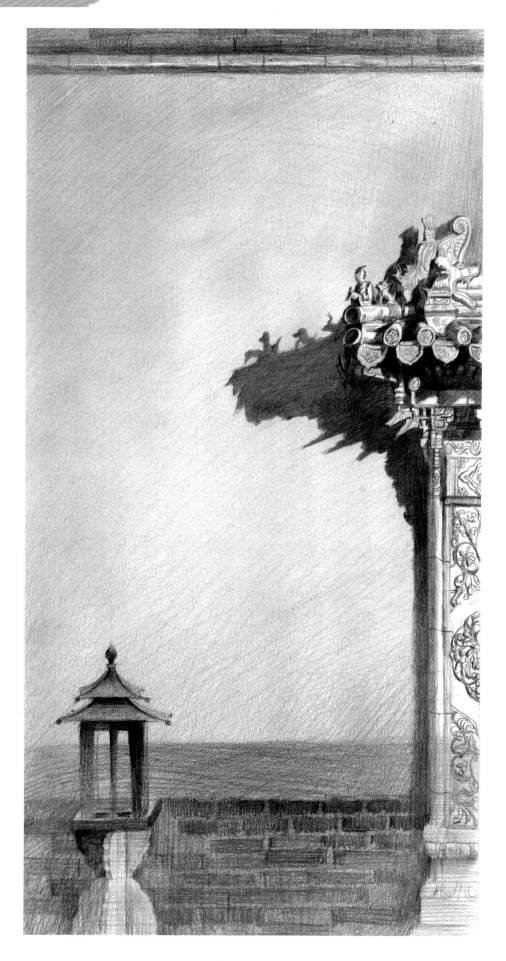

新疆风光

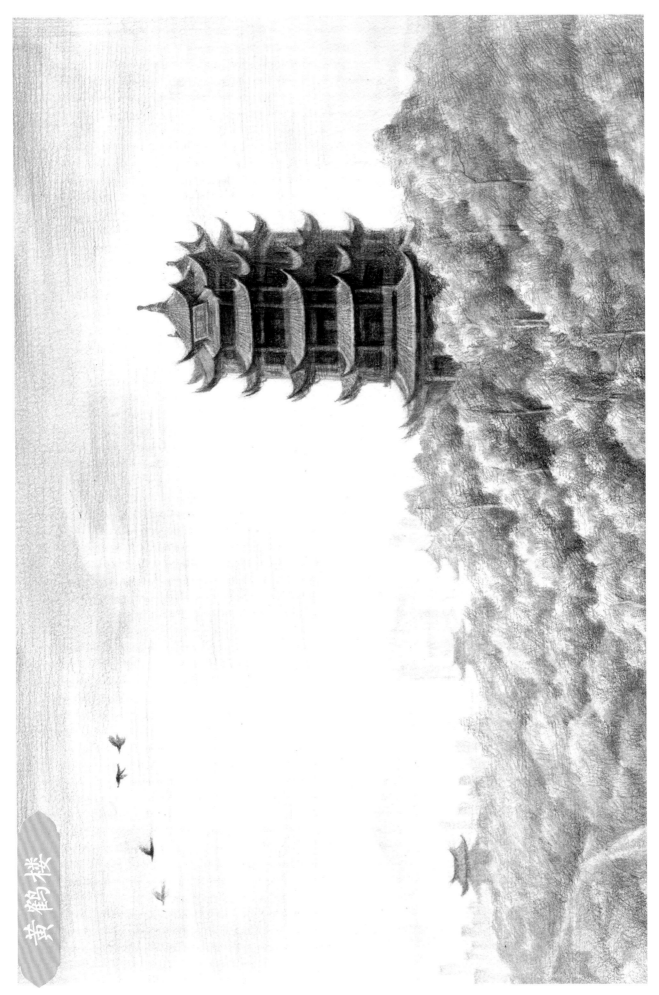

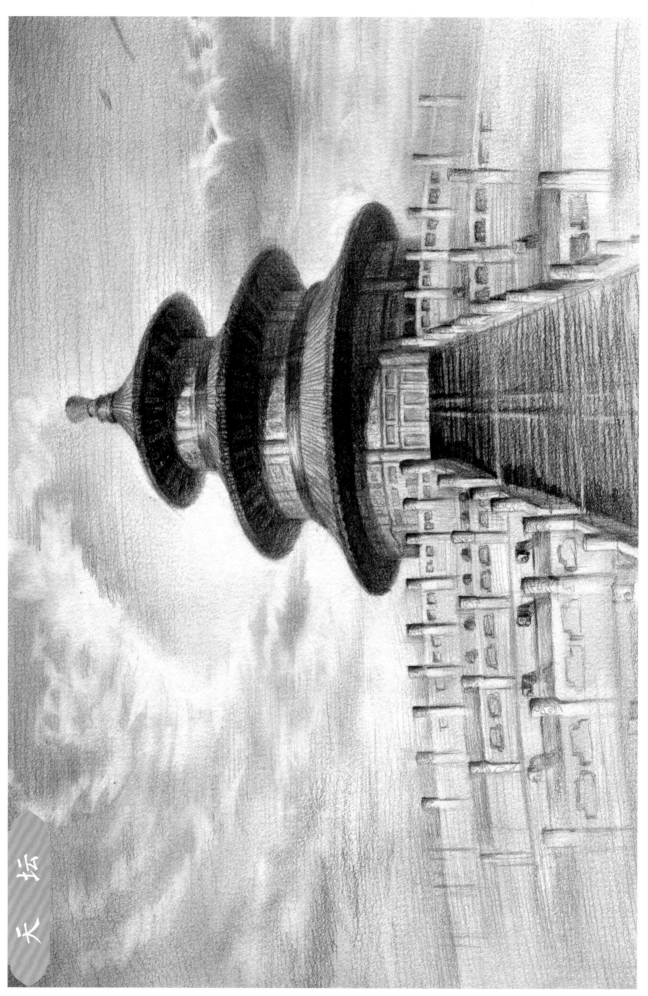

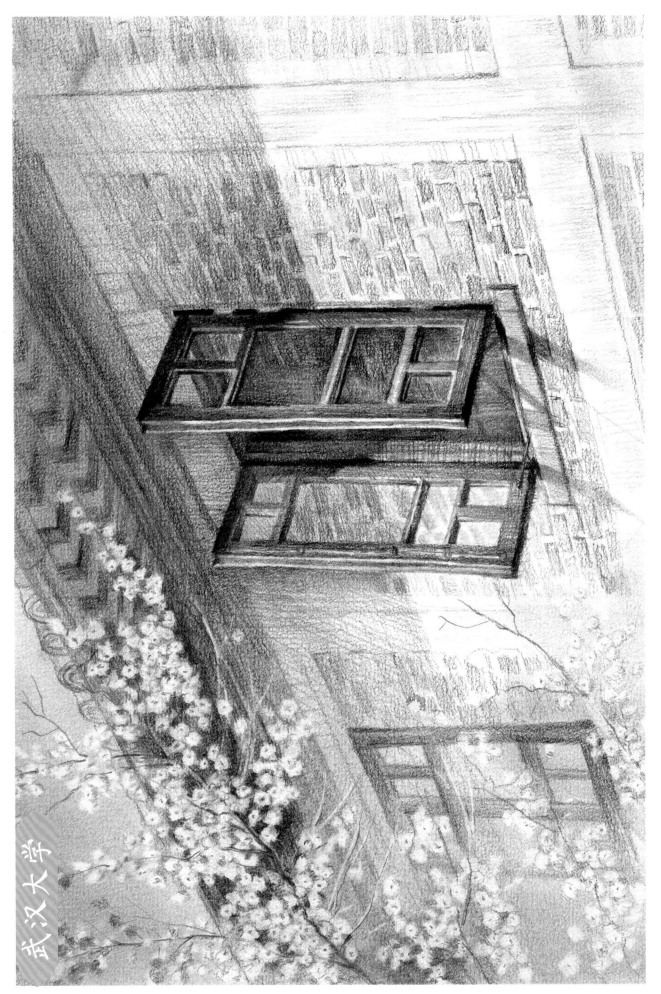

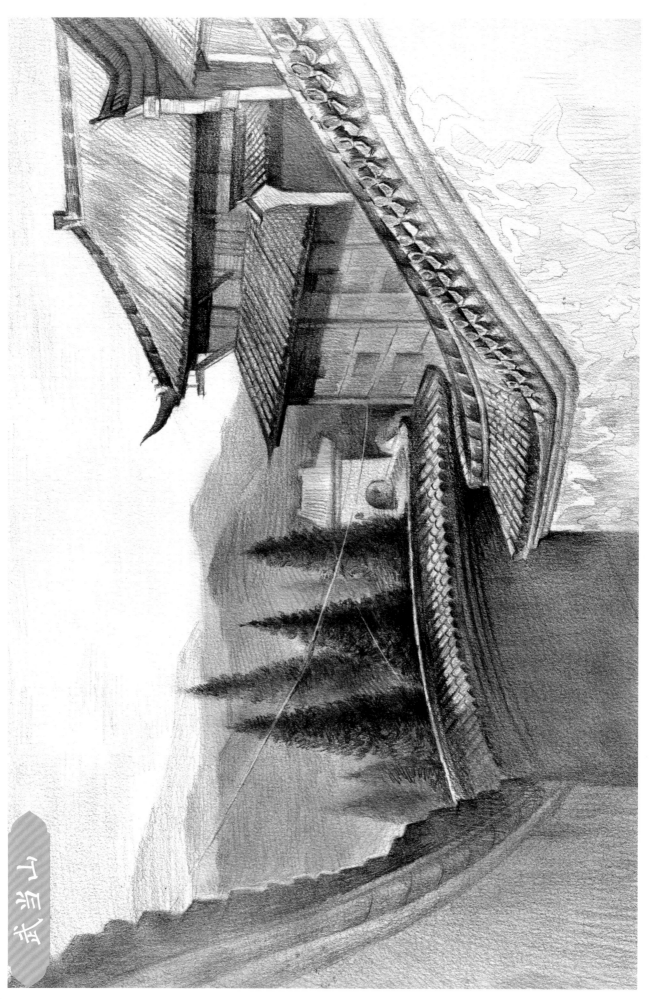

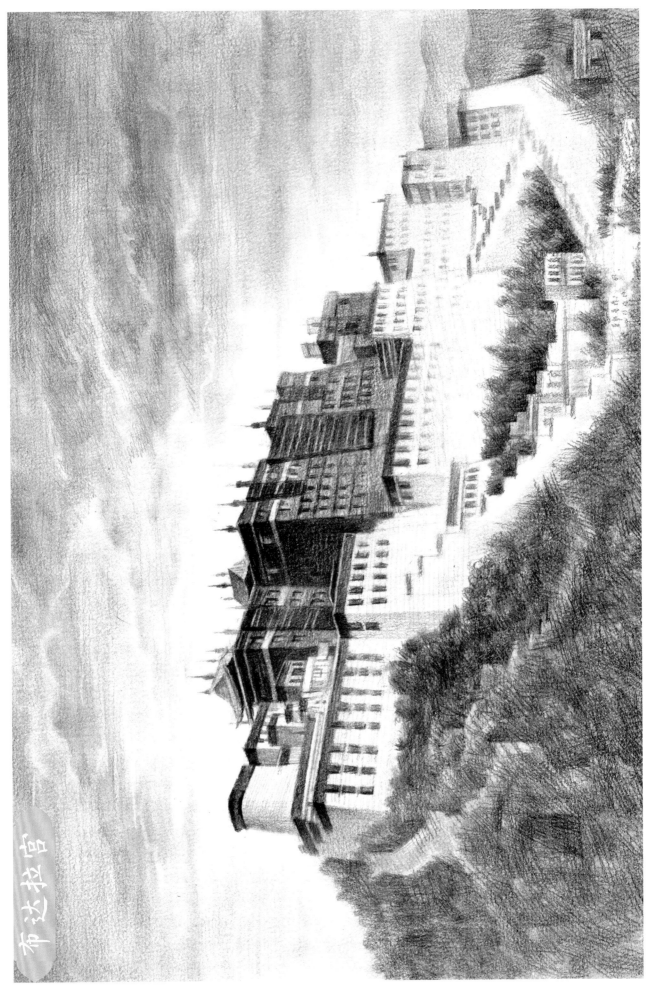

布达拉宫

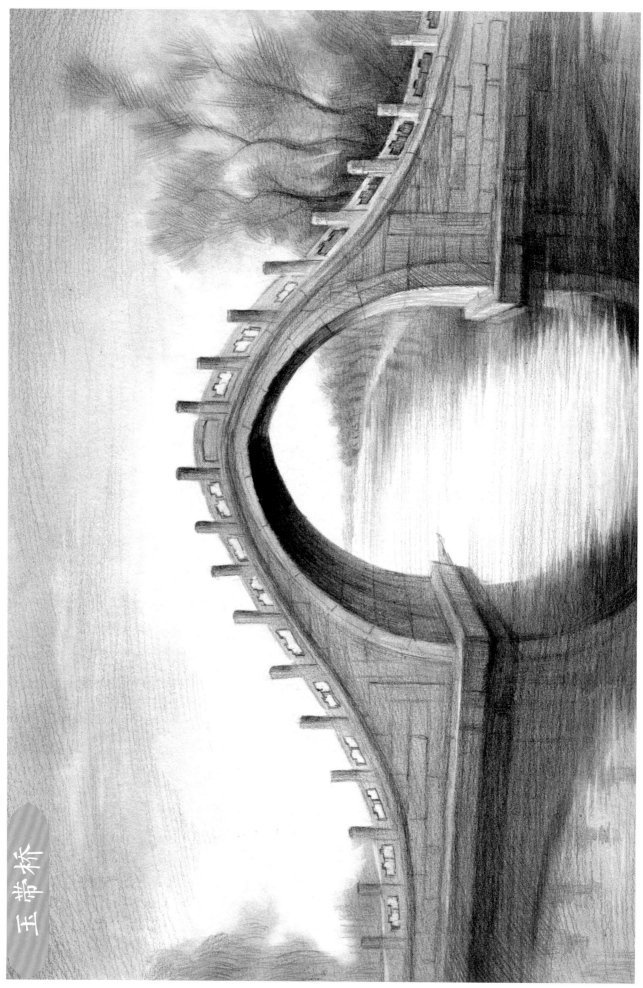

玉带桥

武汉长江大桥

中国高铁